钦定三希堂法帖（十二）

苏轼《春帖子词》《枇杷卷帖》《和王晋卿送梅花次韵帖》《跋吏部陈公诗帖》《归安丘园帖》《石恪画维摩赞》《鱼枕冠颂》《尊大帖》《京酒帖》《宝月帖》《啜茶帖》《令子帖》，苏迈《跋郑天觉画》，苏过《贻孙帖》，苏辙《宴居帖》《晴寒帖》《前日帖》《晚来帖》《国博帖》，《赠远夫得帖》《上吴居交诗帖》

陆有珠 主编

广西美术出版社

前　言

　　《三希堂法帖》，全称为《御刻三希堂石渠宝笈法帖》，又称为《钦定三希堂法帖》，正集 32 册 236 篇，是清乾隆十二年（1747 年）由宫廷编刻的一部大型丛帖。

　　乾隆十二年梁诗正等奉敕编次内府所藏魏晋南北朝至明代共 135 位书法家（含无名氏）的墨迹进行勾摹镌刻，选材极精，共收 340 余件楷、行、草书作品，另有题跋 200 多件、印章 1600 多方，共 9 万多字。其所收作品均按历史顺序编排，几乎囊括了当时清廷所能收集到的所有历代名家的法书墨迹精品。因帖中收有被乾隆帝视为稀世墨宝的三件东晋书迹，即王羲之的《快雪时晴帖》、王珣的《伯远帖》和王献之的《中秋帖》，而珍藏这三件稀世珍宝的地方又被称为三希堂，故法帖取名《三希堂法帖》。法帖完成之后，仅精拓数十本赐与宠臣。

　　乾隆二十年（1755 年），蒋溥、汪由敦、嵇璜等奉敕编次《御题三希堂续刻法帖》，又名《墨轩堂法帖》，续集 4 册。正、续集合起来共有 36 册。乾隆帝于正集和续集都作了序言。至此，《三希堂法帖》始成完璧。至清代末年，其传始广。法帖原刻石嵌于北京北海公园阅古楼墙间。《三希堂法帖》规模之大，收罗之广，镌刻拓工之精，以往官私刻帖鲜与伦比。其书法艺术价值极高，代表着我国书法艺术的最高境界，是中国古典书法艺术殿堂中的一笔巨大财富。

　　此次我们隆重推出法帖 36 册完整版，选用文盛书局清末民初的精美拓本并参考其他优质版本，用高科技手段放大仿真影印，并注以释文，方便阅读与欣赏。整套《三希堂法帖》典雅厚重，展现了古代书法碑帖的神韵，再现了皇家御造气度，为书法爱好者提供了研究、鉴赏、临摹的极佳范本，更具有典藏的意义和价值。

御刻三希堂石渠寶笈法帖　第十二册

宋蘇軾書

元祐三年春帖子詞

翰林學士臣蘇軾進

皇帝閣

蔼蔼龍旂色琅琅木鐸音數

釋文

御刻三希堂石渠宝笈
法帖第十二册

宋苏轼书

苏轼《春帖子词》

元祐三年春帖子词
翰林学士臣苏轼进
皇帝阁
蔼蔼龙旗色琅琅木铎
音数

行寬大詔四海發生心
賜谷賓初日清臺告協風願
如風有信長與日俱中
草木漸知春萌芽處處三新從
今八千歲合抱是靈椿
聖主憂民未解顏天教瑞雪

報豐年蒼龍挂闕農祥
正
父老相呼看籍田
皇太后閣
寶冊瓊瑤重新庭松桂
香
雪消春未動碧瓦麗朝
陽
瑞日朗天仗仙雲擁壽
山猗

释 文

报丰年苍龙挂阙农祥
正
父老相呼看籍田
皇太后阁
宝册琼瑶重新庭松桂
香
雪消春未动碧瓦丽朝
阳
瑞日明天仗仙云拥寿
山猗

蘭春晝永
金母在人間
朝罷金鋪掩人閒寶琴塵欲
知慈儉德書史樂青春
仙家日月本長閒送臘迎春豈
亦然翠管銀罌傳故事金

释　文

兰春昼永
金母在人间
朝罢金铺掩人闲宝瑟
尘欲
知慈俭德书史乐青春
仙家日月本长闲送腊
迎春岂
亦然翠管银罂传故事
金

花綵勝作新年

彤史年来不絶書

三朝徳化

婦承

姑宮中侍女減珠翠雪裏

貧民得袴襦

釈文

花彩胜作新年
彤史年来不絶书
三朝德化
妇承
姑宫中侍女减珠翠雪
里
贫民得裤襦

邊庭無事羽書稀閒遣辭
臣進小詩共助
至尊歌喜事今年春日得
春衣
皇太妃閣
蓱桃猶在戶椒柏已稱觴歲

美風先應朝回日漸長
甲觀開千柱飛樓擢九層雪
殘烏鵲喜翔舞下舻稜
孝心日奉
東朝養儉德應師
大練風太史新年占瑞氣

释 文

美风先应朝回日渐长
甲观开千柱飞楼擢九
层雪
残乌鹊喜翔舞下舻棱
孝心日奉
东朝养俭德应师
大练风太史新年占瑞
气

四星明潤紫宮中
九門挂月未催班清禁風和
玉漏閑
崇慶早朝銀燭下珮環聲
在五雲間
東風弱柳萬絲垂的皪殘

梅尚一枝茧館乍欣蚕
浴後
禖壇猶記燕来時
夫人閣
綵勝鏤新語酥盤滴小
詩
升平多樂事應許外廷
知
細雨曉風柔春聲入

释文

梅尚一枝茧館乍欣蚕
浴后
禖坛犹记燕来时
夫人阁
彩胜镂新语酥盘滴小
诗
升平多乐事应许外廷
知
细雨晓风柔春声入

御溝已漂新荇没猶帶斷

冰流

扶桑初日映簾升已覺銅餅

暖不冰七種共挑人日菜千枝

先剪上元燈

二年十二月五日進後四日書

释 文

御沟已漂新荇没犹带
断
冰流
扶桑初日映帘升已觉铜
瓶
暖不冰七种共挑人日
菜千枝
先剪上元灯
二年十二月五日进后
四日书

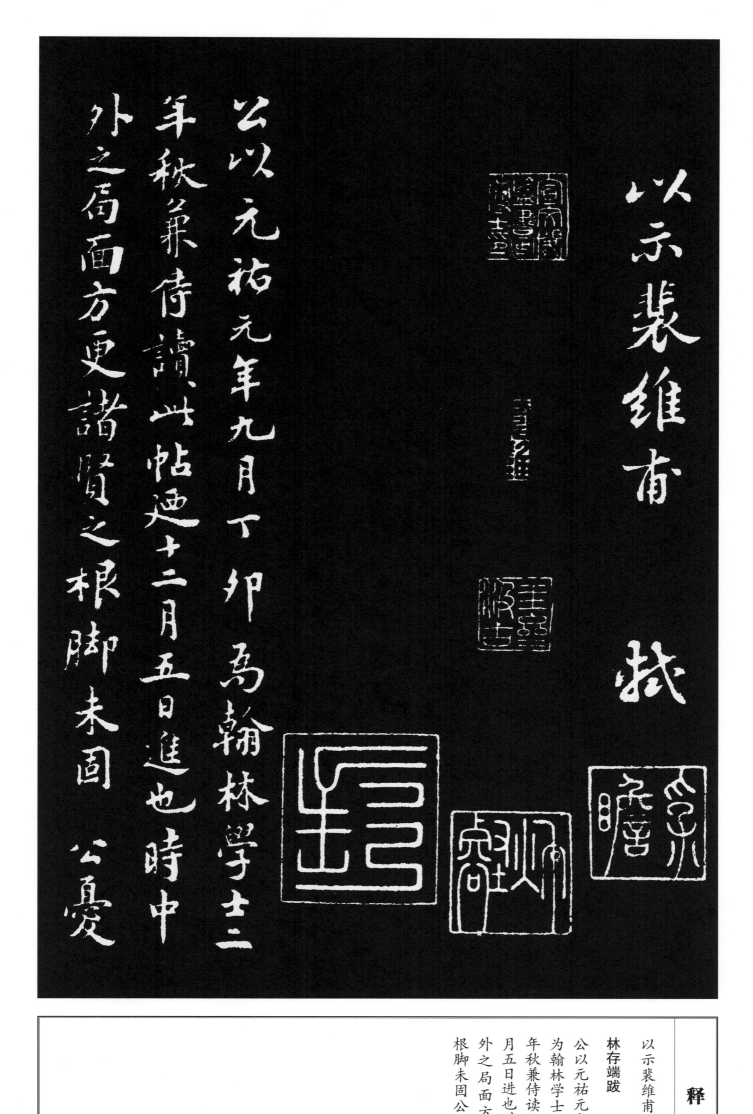

释文

以示裴维甫 轼

林存端跋

公以元祐元年九月丁卯
为翰林学士二
年秋兼侍读此帖乃十二
月五日进也时中
外之局面方更诸贤之
根脚未固公忧

14

玉堂中著此老當此時為
此詩而猶有憂民未解頼之
語猗歟盛哉淳祐改元二
月既望御亭寧李曾伯
右蘇文忠公擬進春帖子
副本為真迹无疑至於

李曾伯跋

玉堂中著此老当此时

为

此诗而犹有忧民未解

颜之

语猗欤盛哉淳祐改元

二

月既望御亭宁李曾伯

邓文原跋

右苏文忠公拟进春帖

子

副本为真迹无疑至于

忧爱懇切为寓规儆读

者犹可想见其风节按

公以元祐元年十一月擢

居词林距今才一载已

为

群邪攻诋明年上疏乞

外补又明年出守杭州

自

释 文

忧爱恳切词寓规儆读
者犹可想见其风节按
公以元祐元年十一月
擢
居词林距今才一载已
为
群邪攻诋明年上疏乞
外补又明年出守杭州
自

古君子小人消長之際可以
觀世變矣元祐之為紹
聖良有以夫延祐改元七月
十又一日蜀後學鄧文原
謹題
好學神孫類祖宗又安
知他日

古君子小人消长之际
可以
观世变矣元祐之为绍
圣良有以夫延祐改元
七月
十又一日蜀后学邓文
原
谨题
龚璛跋
好学神孙类祖宗又安
知他日

绍聖之誤乎今觀春帖去思
宣仁社飯語至今使人悲此
卷乃税巽父家物巽父學於
鶴山先生魏文靖公有師友雅
言行於世併記諸此云延祐丁
巳季春廿三日高郵龔璛書
殿閣位次春帖自歐公凍水之後惟有坡

绍圣之误乎今观春帖
却思
宣仁社饭语至今使人
悲此
卷乃税巽父家物巽父
学于
鹤山先生魏文靖公有
师友雅
言行于世并记诸此云
延祐丁
巳季春廿三日高邮龚
璛书

仇远跋

殿阁位次春帖自欧公
凍水之后惟有坡

释 文

老因颂寓规不但求工
乐府而已坡老欲以
秦郎供帖子岂非以其
才调宜用于此
耶少游不历此官莫知
工拙周美成亦有
才思者代内制春帖子
卅首率平平无
奇及读杨廷秀诗云玉
堂著句转春
风诸老从前亦寓忠谁
为君王供帖子
丁宁绮语不须工刘潜
夫尝充儌直
恨不得当笔措词以续
古人使果杨
刘为之又不知能如坡
否若徒缉绮丽

謏説之詞則在太白清平樂王建和凝宫詞下風矣予曩年在道宫見一本文雖完而字頗肥不及此軸遠甚噫元祐往矣咸淳而後不見春帖者四五十年矣黄金臺下白玉堂中今揮翰手代不乏人太平典故行當拭目錢塘淳祐遺民仇遠謹書時與四明藏仁長僧本暢同觀

释　文

謏说之词则在太白清
平乐王建和
凝宫词下风矣予曩年
在道宫见一
本文虽完而字颇肥不
及此轴远甚噫
元祐往矣咸淳而后不
见春帖者四
五十年矣黄金台下白
玉堂中今挥
翰手代不乏人太平典
故行当拭目
钱塘淳祐遗民仇远谨
书时与
四明藏仁长僧本畅同
观

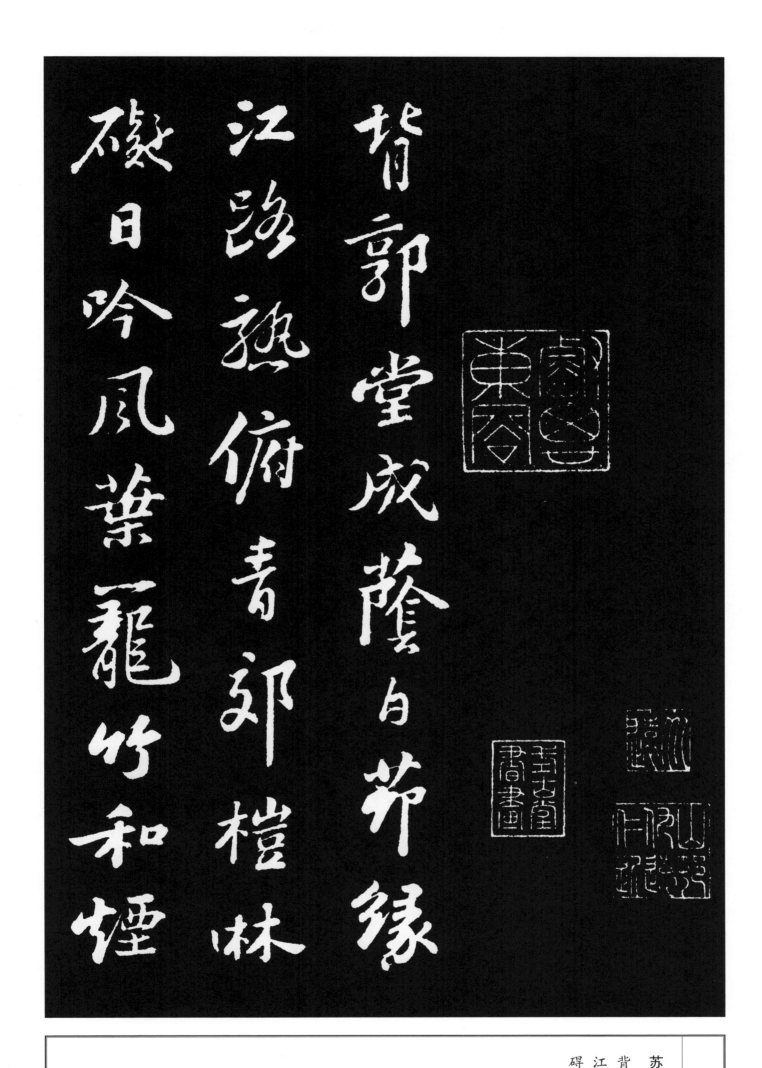

苏轼《桤木卷帖》
背郭堂成荫白茅缘
江路熟俯青郊桤林
碍日吟风叶笼竹和烟

滴露梢暂下飞鸟将
数子频来语鹝宅新
巢旁人错比扬雄宅
懒惰无心作解嘲
蜀中多楷木读如敧仄

释 文

滴露梢暂下飞鸟将
数子频来语燕定新
巢旁人错比扬雄宅
懒惰无心作解嘲
蜀中多楷木读如敧仄

之歌散材也獨中薪耳
然易長三年乃拱故子
美詩云飽聞桤木三年
大為致溪邊十畝陰凡
木所芘其地則瘠惟桤

不然葉落泥水中輒腐
能肥田甚於糞壤故
田家喜種之得風葉声
發發如白楊也吟風之句
尤為紀實云篭竹亦蜀中

釋 文

不然叶落泥水中辄腐
能肥田甚于粪壤故
田家喜种之得风叶声
发发如白杨也吟风之
句
尤为纪实云笼竹亦蜀
中

新意亦一快哉今觀此書其字
坡翁書大概骨撐肉肉没骨自出
臨川危素同四明袁士元拜觀
竹名也

竹名也

危素　袁士元跋

临川危素同四明袁士
元拜观

姚广孝跋

坡翁书大概骨撑肉肉
没骨自出
新意亦一快哉今观此
书其字

畫更圓熟遒勁可愛與余舊
所見諸帖夐別矣幹當寶愛以
傳諸子孫於無窮也
永樂己丑春三月望日吳郡姚廣孝識

次韻王晉卿送梅

花一首
東坡先生未歸時
自種来禽与青李
五年不踏江頭路

释文

花一首
东坡先生未归时
自种来禽与青李
五年不踏江头路

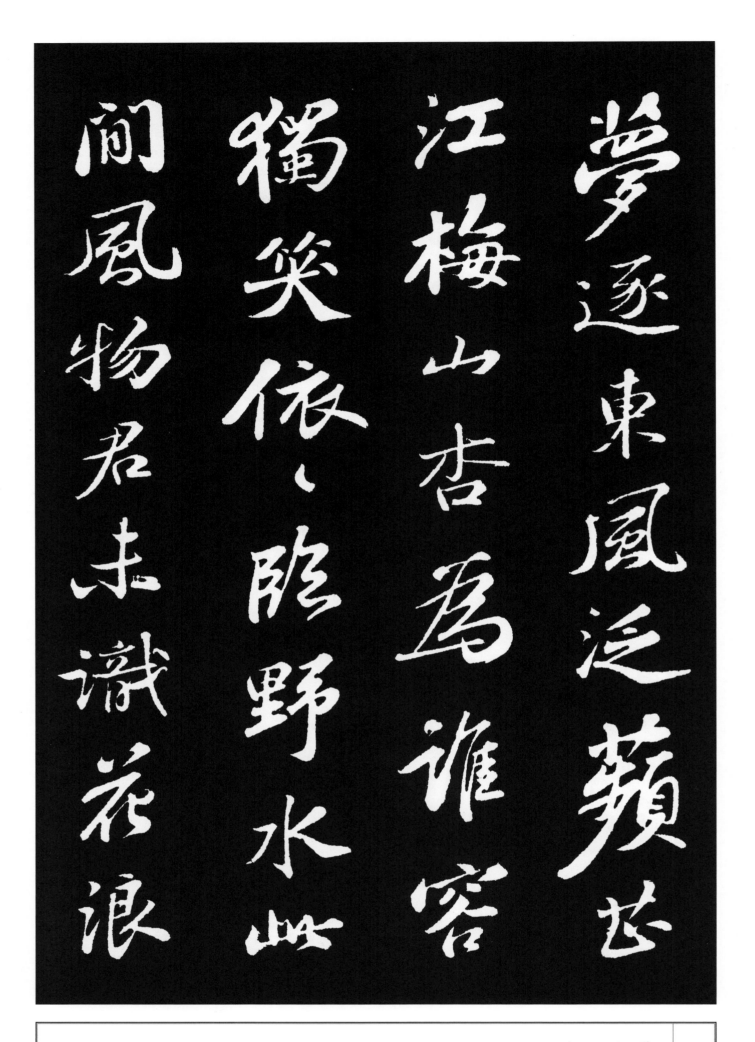

梦逐东风泛苹芷
江梅山杏为谁容
独笑依依临野水此
间风物君未识花
浪

翻天雪相激明年
我復在江湖知君對
花三歎息
僕去黃州五周歲矣

释文

翻天雪相激明年
我复在江湖知君对
花三叹息
仆去黄州五周岁矣

饮食梦寐未尝忘之
方请江湖一郡书
此一诗寄王文父子辩
兄弟六请一示李乐
道也

饮食梦寐未尝忘之
方请江湖一郡书
此一诗寄王文父子辩
兄弟亦请一示李乐
道也

故三司副使吏部陳公

軾不及見其人然少時所

識一時名卿勝士多推

尊之尔来前輩凋喪

略盡能稱誦

苏轼《跋吏部陈公诗帖》

故三司副使吏部陈公

轼不及见其人然少时

所

识一时名卿胜士多推

尊之尔来前辈凋丧

略尽能称诵

释 文

公者漸不復見得其
理言遺事皆當記錄
寶藏況其文章乎
公之孫師仲錄
公之詩廿五篇以示軾三

释 文

公者渐不复见得其
理言遗事皆当记录
宝藏况其文章乎
公之孙师仲录
公之诗廿五篇以示轼
三

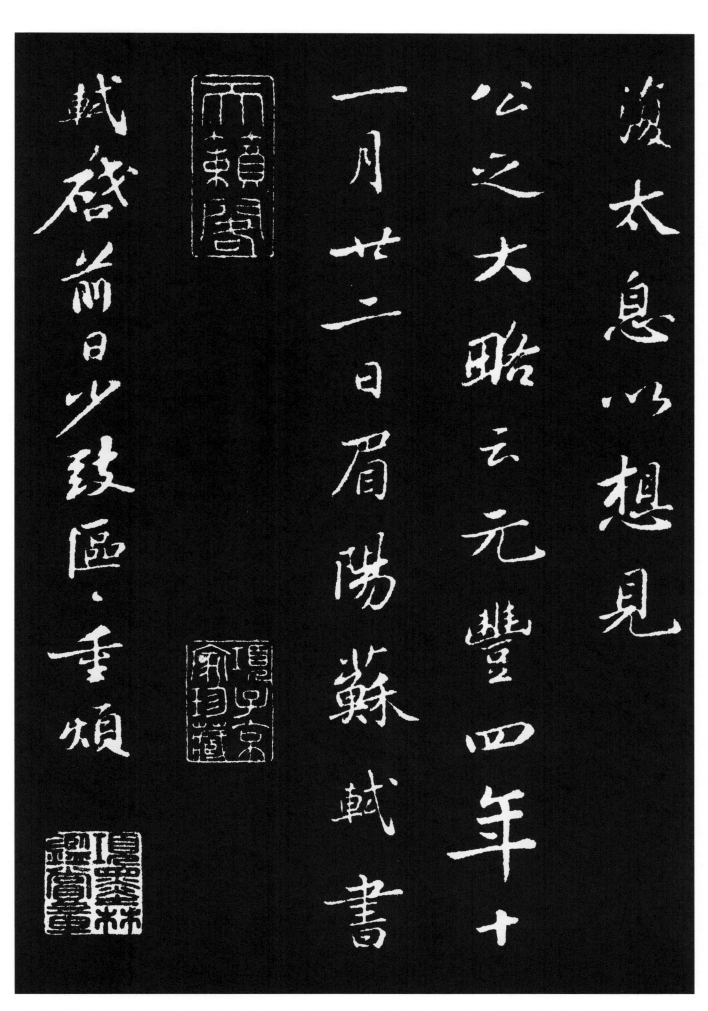

释 文

复太息以想见
公之大略云元丰四年
十
一月廿二日眉阳苏轼
书
苏轼《归安丘园帖》
轼启前日少致区区重
烦

诲答且审
台候康胜感慰兼极
归安丘园早岁共有此
意
公独先获其渐岂胜企
羡但
恐世缘已深未知果脱
否耳无

缘一见少道宿昔为恨人还布

谢不宣　轼顿首再拜

子厚宫使正议兄执事

十二月廿七日

35

石恪畫維摩賛

我觀眾工工一師人持一藥

療一病風勞欲寒氣欲

煖肺肝胃腎更平相克

挾方儲藥如丘山卒無

釋文

苏轼《石恪画维摩赞》

石恪画维摩赞
我观众工工一师人持
一药
疗一病风劳欲寒气欲
暖肺肝胃肾更平相克
挟方储药如丘山卒无

一药堪施用有大医王
拊掌笑谢遣众工病随
愈问大医王以何药还
是
众工所用者我观三十二
菩
萨各以意谈不二门而
维

释 文

摩诘默无语三十二义
一时
陟我观此义亦不堕维
摩初不离是说譬如油
蜡作灯烛不以火点终
不
明忽见默然无语处卅
二

说皆光焰佛子若读维
摩经应作是念为正念
维摩能以方丈室容受
九百
万菩萨三万二千师子
座皆
悉容受不迫迮又能分
布

一鉢飯餍飽十方无量衆
斷取妙喜佛世界如持鍼
鋒一棗葉云是菩薩不
思議住大解脫神通力
我觀石子一雲士麻鞋破

释文

一钵饭餍饱十方无量
众
断取妙喜佛世界如持
针
锋一枣叶云是菩萨不
思议住大解脱神通力
我观石子一处士麻鞋
破

40

帽露两肘能使笔端出
维摩神力又过维摩诘
若云此画无实相毗耶
城
中亦非实佛子若见维
摩像应作此观为

释 文

正觀
魚枕冠頌
瑩淨魚枕冠細觀初
何物形氣偶相值忽
然而為魚不幸遭网罟

正观
苏轼《鱼枕冠颂》
鱼枕冠颂
莹净鱼枕冠细观初
何物形气偶相值忽
然而为鱼不幸遭网罟

剖鱼而得枕方其得枕
時是枕非復魚湯火就
模範巉然冠五岳方其
為冠時是冠非復枕成
壞無窮已究竟亦非冠

释 文

剖鱼而得枕方其得枕
时是枕非复鱼汤火就
模范巉然冠五岳方其
为冠时是冠非复枕成
坏无穷已究竟亦非冠

假使未变坏送与无发
人簪导无所施是名
为何物我观此幻身已
作
露电观而况身外物露
电亦无有佛子慈愍故

願受我此冠若見冠非
冠則知我非我五濁煩
惱中清淨常歡喜
僕在黃岡時戲作此等
語十數篇漸復忘之元
祐

释 文

愿受我此冠若见冠非
冠则知我非我五浊烦
恼中清净常欢喜
仆在黄冈时戏作此等
语十数篇渐复忘之元
祐

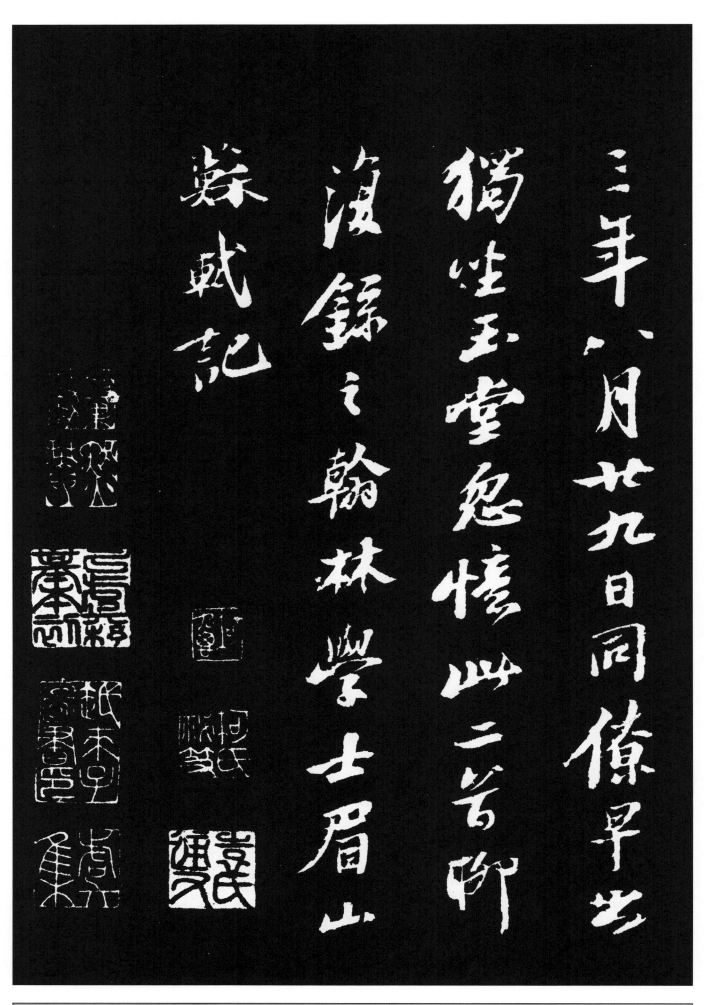

妙法未能答此半偈鱼枕颂非

室中八萬四千獅子座一一演説

按指海印發光者也維摩賛其

東坡先生之文之書所謂如我

释　文

杜本跋

东坡先生之文之书所
谓如我
按指海印发光者也维
摩赞□
室中八万四千狮子座
一一演说
妙法未能答此半偈鱼
枕颂非

鏡鐙光中所見世界耶在近世

惟邵庵道人與之同參

杜本

大慧与富公書曰如是得与

究竟相應豈獨於生死路上

48

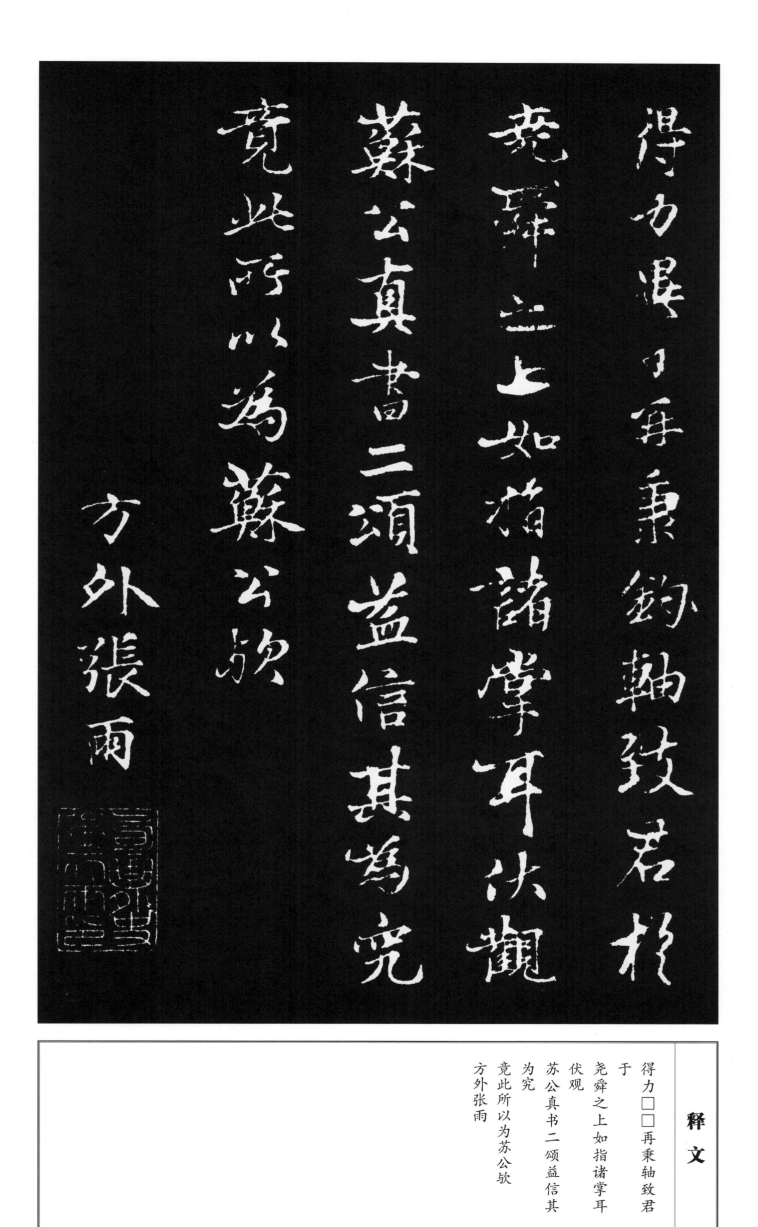

释 文

得力□□再秉轴致君
于
尧舜之上如指诸掌耳
伏观
苏公真书二颂益信其
为究
竟此所以为苏公欤
方外张雨

余蘋藐玉局在玉堂所寫

維摩贊魷寗頌二首

而古是老游戲人間世其

所見卓然獨立乎造是

物者之表雖東方曼倩

铁心道人跋

余读苏玉局在玉堂所
写
维摩赞魷冠颂二首
而知是老游戏人间世
其
所见卓然独立乎造是
物者之表虽东方曼倩

号为滑稽之雄岂能及
哉
玉堂瘴海一升一沉世
间以
为利害祸福者又岂足
以
入其舍哉世以是老之
学溺
般若而不知般若之学
不

51

能出其文字之妙也吁维

摩欲以无语现不二门而

是老欲以横说竖说现妙

憙语默虽殊三昧一也故

会是法者所至为玉堂

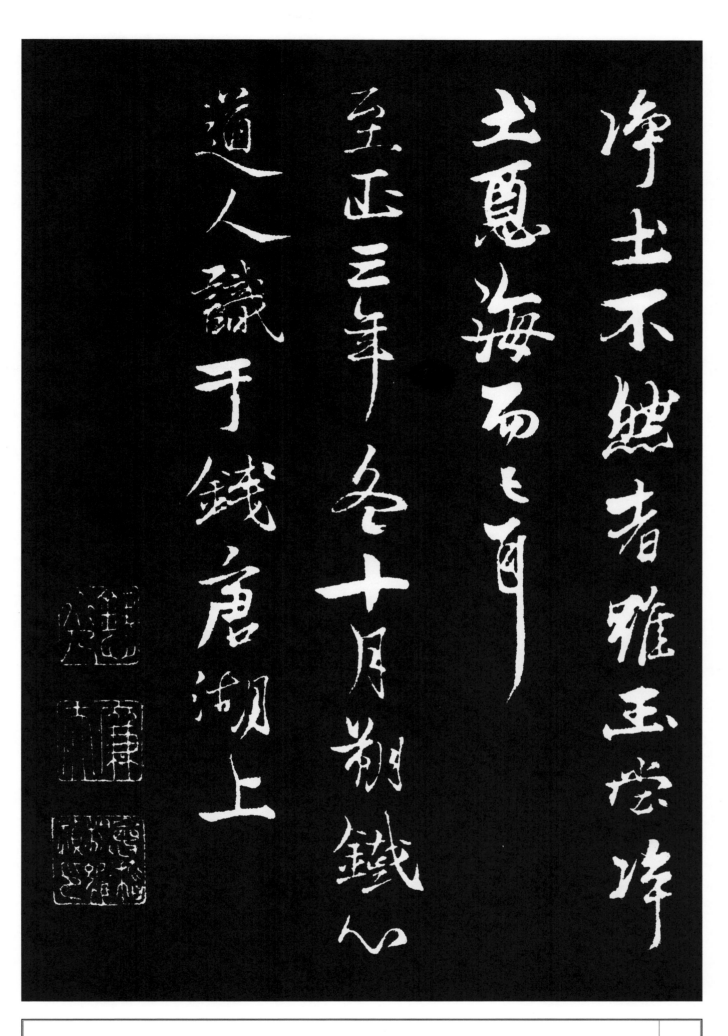

释　文

净土不然者虽玉堂净
土恶海而已耳
至正三年冬十月朔铁
心
道人识于钱唐湖上

京酒一壺送上

私紛冗殊無聊也且為

達此愙　軾又白

尊丈不及作書近以中婦喪亡公

苏轼《尊大帖》
尊丈不及作书近以中
妇丧亡公
私纷冗殊无聊也且为
达此恳　轼又白
苏轼《京酒帖》
京酒一壶送上

释文

孟坚近晚必更佳　轼
上
道源兄　十四日
苏轼《宝月帖》
大人令致恳为催了礼
书事冗
未及上问昨日得宝月
书书背

承批问也令子监簿必

安胜

未及修染 □顿首

苏轼《啜茶帖》

道源无事只今可能

枉顾 啜茶否有少事须

至

面白孟坚必已好安也

軾上

恕草草

苏轼《令子帖》

令子所示专在意来日

相见即

达之但未必有益也辄

送

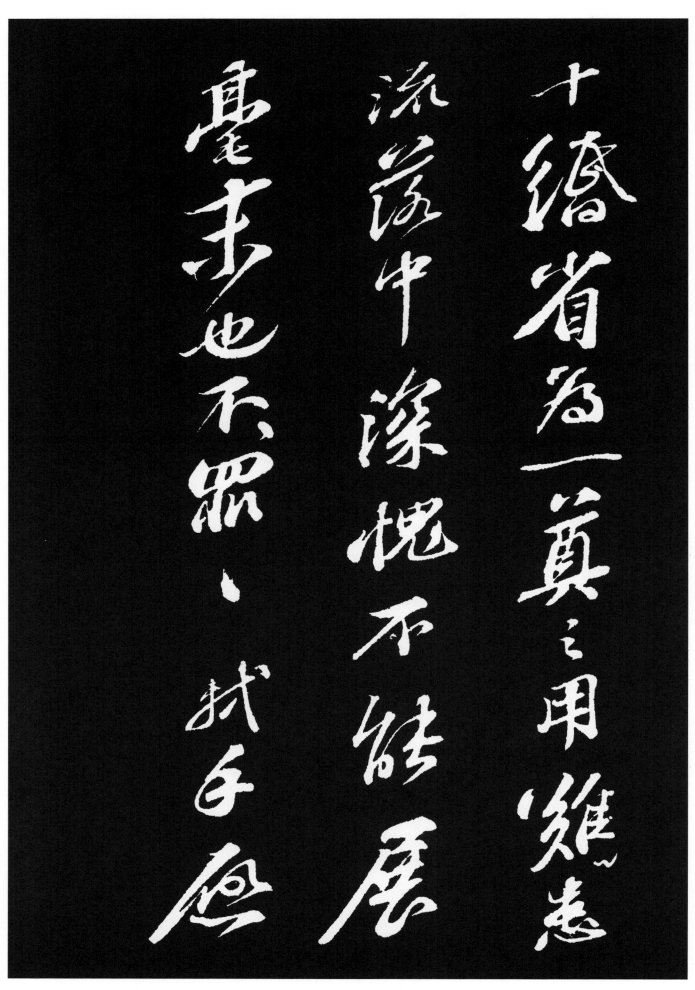

十缙省为一奠之用患
难
流落中深愧不能展
毫末也不罪不罪轼手
启

宋蘇轍書
轍啟雪甚可喜
宴居應有
獨酌之樂區區書不能盡　轍頓首
定國承議使君
廿三日

宋苏辙书
苏辙《宴居帖》
辙启雪甚可喜
宴居应有
独酌之乐区区书不能
尽辙顿首
定国承议使君
廿三日

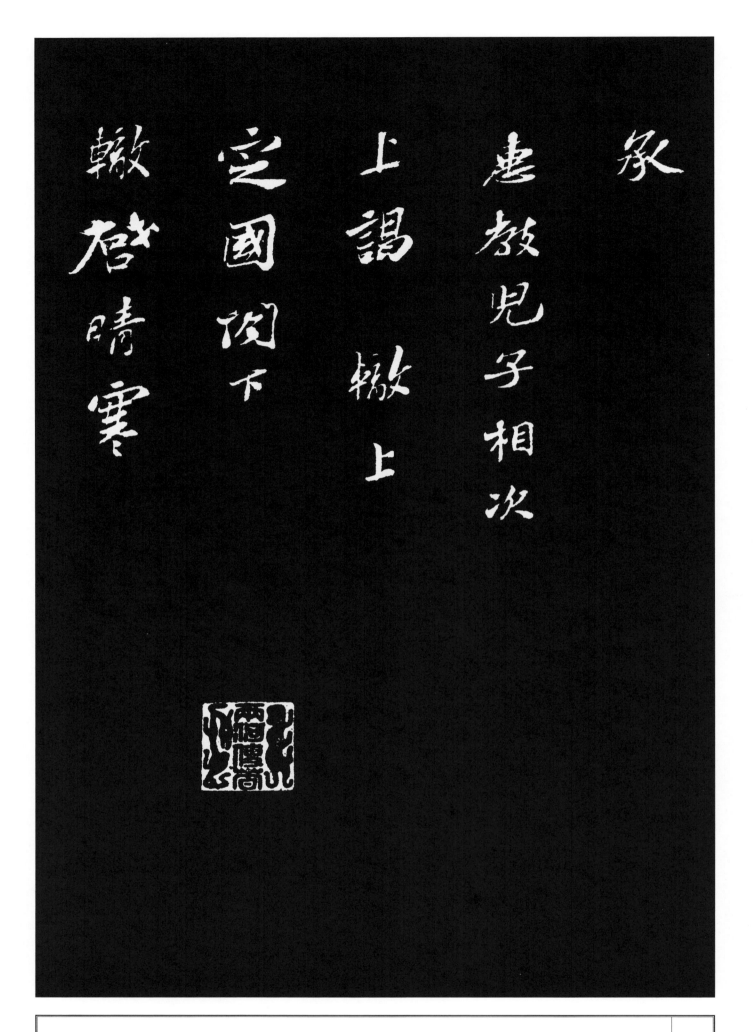

承
惠教儿子相次
上谒　辙上
定国阁下
苏辙《晴寒帖》
辙启晴寒

履况清安今晚
有暇一访甚幸不一一
辙顿首
定国使君仁弟
廿七日

履况清安今晚
有暇一访甚幸不一一
辙顿首
定国使君仁弟
廿七日
苏辙《前日帖》
辙启前日承

訪及辱惠
教多荷之新晴意思稍紓
體中計佳安忽忽
奉謝不一、轍頓首
定國使君弟
十九日

访及辱惠
教多荷多荷新晴意思
稍纾
体中计佳安忽忽
奉谢不具　辙顿首
定国使君弟
十九日

辙启晚未

惠教多荷三、许

起居安胜辱

见访甚幸不宣　辙顿

首

定国使君足下

释　文

苏辙《晚来帖》

辙启晚来

惠教多荷多荷许

起居安胜辱

见访甚幸不宣　辙顿

首

定国使君足下

辙启顷承
车马按部获少奉
谈笑殊慰倾
瞻奉违未几即日不审

廿七日

起居何如辙幸此解罢克
于败阙皆出
餘庇感戴宝深未遑走
谢左右惶悚可量也酷暑千万
为时珍重谨奉手启不宣辙
再拜

释文

起居何如辙幸此解罢

□

于败阙皆出

余庇感戴实深未遑走

谢左右惶悚可量也酷

暑千万

为时珍重谨奉手启不

宣辙

再拜

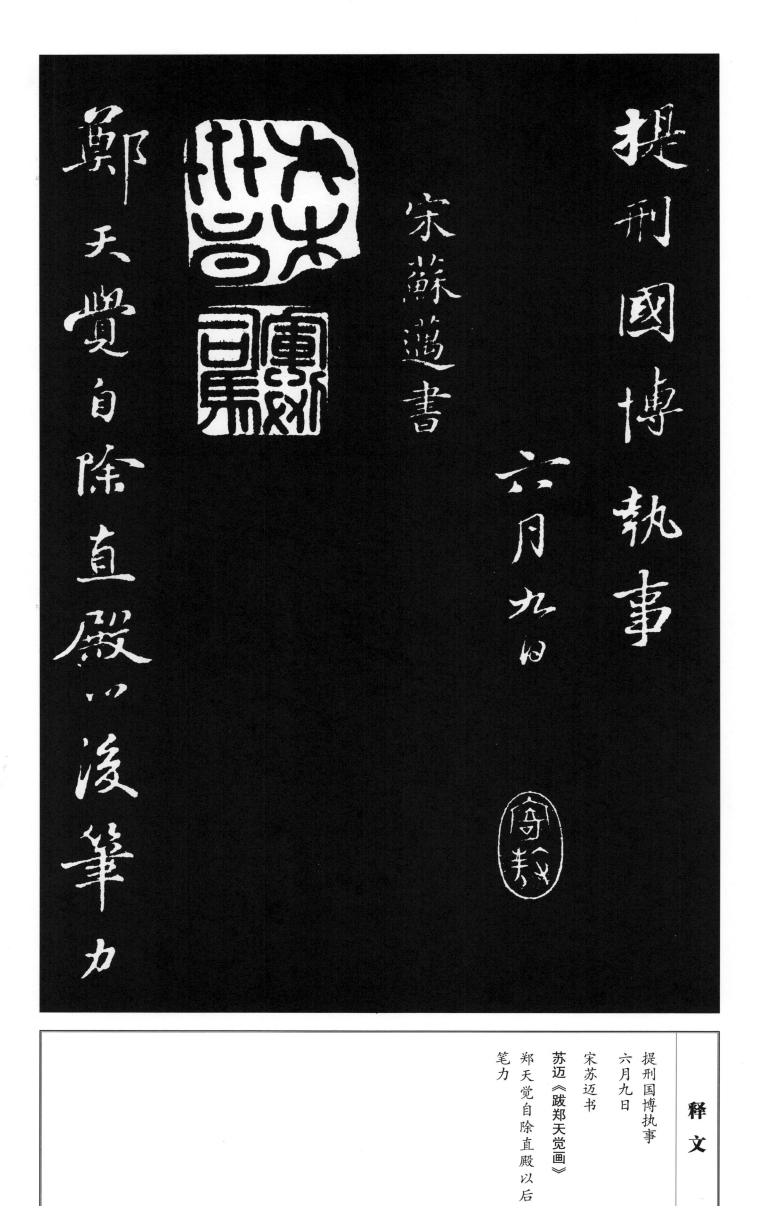

骤进无一点画工俗韵此来士
人中罕见出其右者为永华
居士钱济明作明皇幸蜀图
又作单于并骑图皆清泠可人
予从冰华求此一轴以光画箧大

骤进无一点画工俗韵
比来士
人中罕见出其右者为
冰华
居士钱济明作明皇幸
蜀图
又作单于并骑图皆清
绝可人
予从冰华求此一轴以
光画箧大

観三年八月十日眉山蘇邁伯達

書

宋蘇過書

過叩項稍踈

奉言論頷仰增劇晚來

释 文

观三年八月十日眉山
苏迈伯达
书
宋苏过书
苏过《贻孙帖》
过叩头稍疏
奉言论□仰增剧晚来

起居何如适有人惠庐
山茶辄分
两器不知可啜否并建
茗一二品
漫纳去不罪浇渎不
一一过叩头上
贻孙仙尉阁下
十七日
告借一白直句木匠严
九

释文

起居何如适有人惠庐
山茶辄分
两器不知可啜否并建
茗一二品
漫纳去不罪浇渎不
一一过叩头上
贻孙仙尉阁下
十七日
告借一白直句木匠严
九

者欲令作少生活明早至

幸甚、

贈

遠夫 眉山蘇過

者欲令作少生活明早
至
幸甚幸甚
苏过《赠远夫得帖》
　赠
　远夫　眉山苏过

忠獻活邦國名与嵩岱
尊凄涼幾年後贈印
王其門
遠夫天下士秀氣鍾璵
璠從來萬夫傑不產三

释文

忠献活邦国名与嵩岱
尊凄凉几年后赠印
王其门
远夫天下士秀气钟玙
璠从来万夫杰不产三

家村
公其往繼之要使風流存
試後四詩
迴錄呈

家村
公其往继之要使风流
存
苏过《上吴居交诗帖》
试后四诗
过录呈

金陵上吴开府两绝句
时平无事清吟好卫霍
贪功未是
奇争似一篇人脍炙四
方传诵卧
龙诗
开府帅襄阳时尝游隆
中为诸
葛孔明□诗有翻覆看
俱好

廟堂陶鑄人材盡流落江淮老

病身又踏槐花隨舉子思量邓禹

甚何人

再游儀真呈張使君

江淮冠蓋闹如林求一己知何处

之句为世称诵故云
庙堂陶铸人材尽流落
江淮老
病身又踏槐花随举子
思量邓禹
是何人
再游仪真呈张使君
江淮冠盖闹如林求一
己知何处

寻风月欲谈嫌许事山川不淦似

人心使君德量如天远举子科名

自陆沉秋氣未悲先候下黄花难

好不曾簪　寄如阜叶尉

借马石莊去天寒晓出門乱冈行

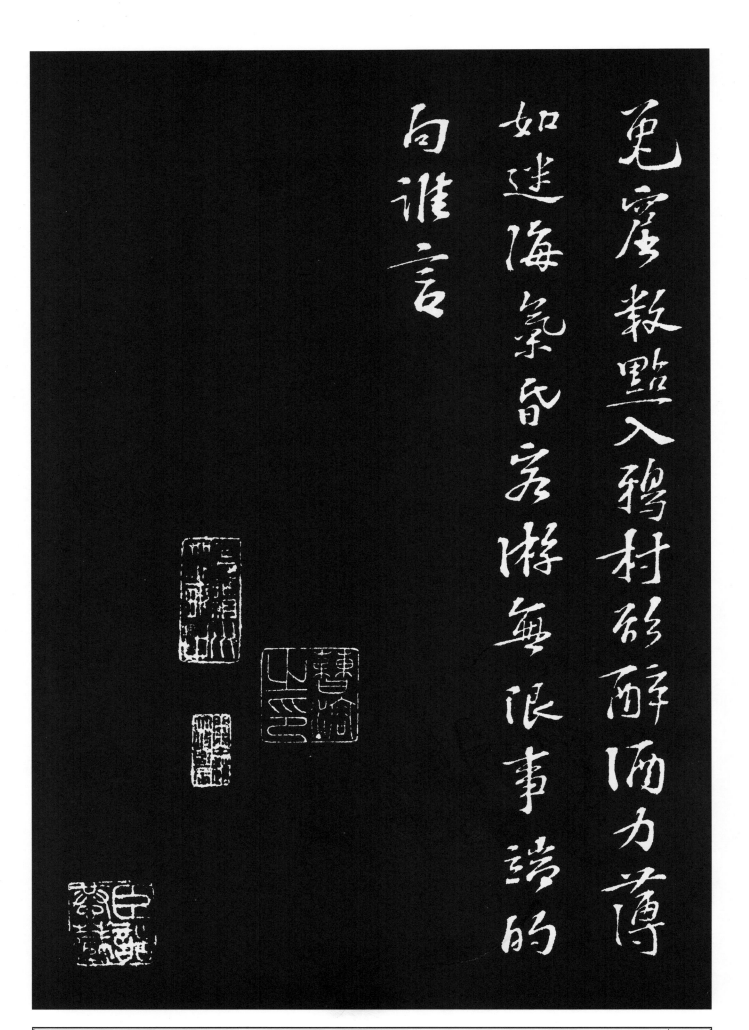

兔窟数点入鸦村欲醉
酒力薄
如迷海气昏客游无限
事端的
向谁言